Publique su obra terminada en su muro y únase a la comunidad.

#FEENCOLOR

T0253017

EN SU PRESENCIA

LIBRO DE COLOREAR PARA ADULTOS

CASA
CREACIÓN

Estas palabras y cómo deberían animarte,

Cuando turbado y angustiado,

Mi presencia irá contigo,

y yo te daré descanso.

—Lizzie Ashbach
"Mi presencia irá contigo"

Rodeado por tu gloria

Tener fe en Dios es más que solo creer en su existencia. Es saber que siempre camina en su presencia. Él es su Padre, su Sanador, su Redentor y su gozo eterno. Él anhela guiarle y dirigirle. Búsquelo y Él le revelará sus deseos para usted.

La Biblia dice que cuando usted se acerca a Dios, Él se acerca a usted. Mientras colorea entre en su presencia. Registre sus oraciones y escriba lo que su Padre celestial le revela. Incluso puede alabarle por Su fidelidad, la cual construirá su fe y le ayudará a creer que Él es capaz de suplir cada necesidad que usted enfrente ahora o en su futuro. Usted puede confiar en Él y continuar alabándole. Cuando lo haga, Su paz, "que sobrepasa todo entendimiento, guardará vuestros corazones y vuestros entendimientos en Cristo Jesús" (Fil. 4:7).

Hemos colocado estos versículos cuidadosamente seleccionados de las Escrituras en la página frente a cada diseño. Cada uno fue escogido para complementar la ilustración mientras le inspira a entrar en su presencia. Mientras colorea estos diseños, reflexione en la bondad de Dios y los muchos regalos que ha depositado en usted. Cuando es animado por las promesas de Dios, usted encontrará que las preocupaciones de la vida se disipan.

Esperamos que encuentre este libro de colorear uno hermoso e inspiracional. Cuando finalice sus creaciones, puede enmarcarlas o regalarlas. Luego comparta su arte en las redes sociales utilizando el "hashtag" #FEENCOLOR.

Hartura de alegrías hay con tu rostro;

Deleites en tu diestra para siempre.

—Salmo 16:11

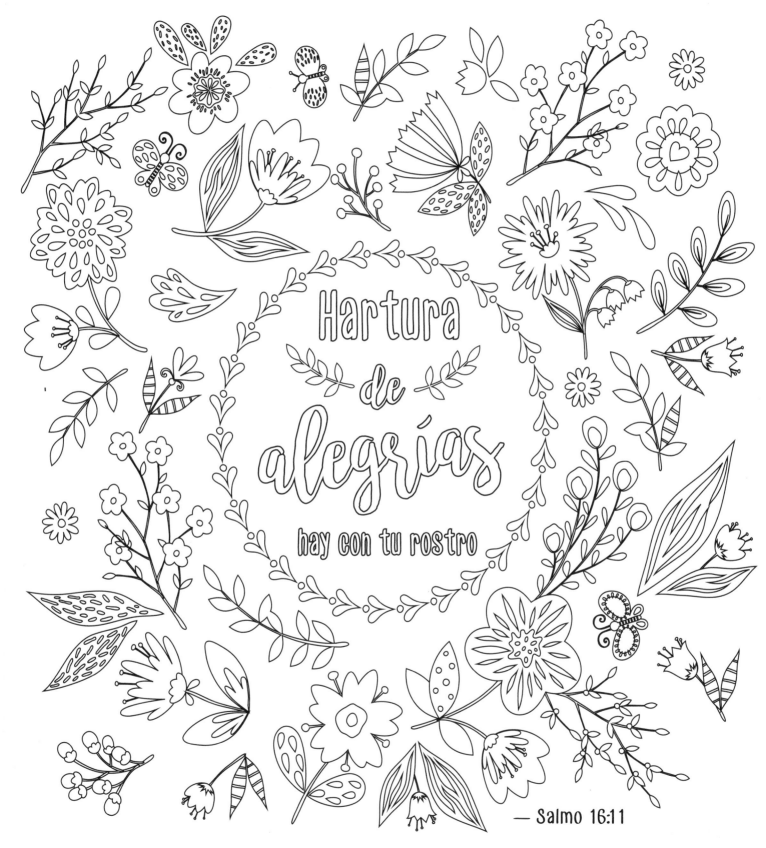

Hartura de alegrías hay con tu rostro

— Salmo 16:11

Mi rostro irá contigo, y te haré descansar.

—*Exodo* 33:14

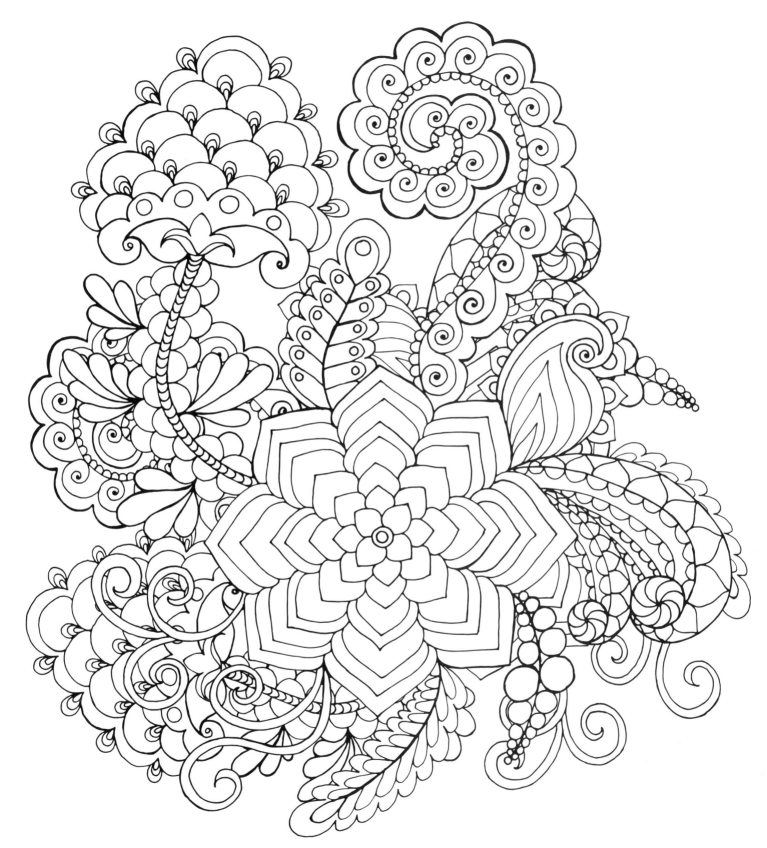

Lleguemos ante su acatamiento con alabanza;

Aclamémosle con cánticos.

—Salmo 95:2

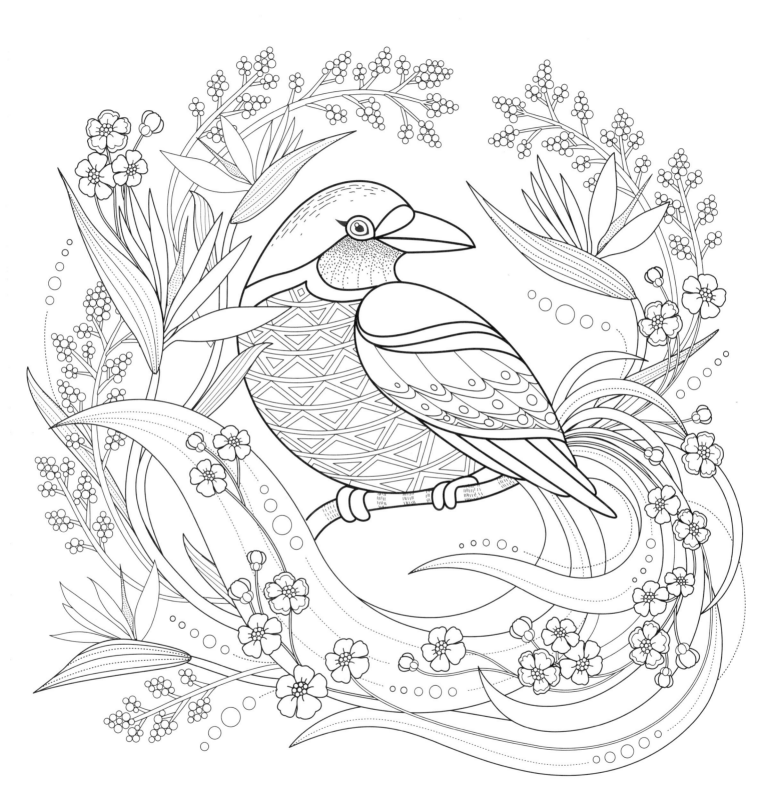

Servid a Jehová con alegría:

Venid ante su acatamiento con regocijo.

—Salmo 100:2

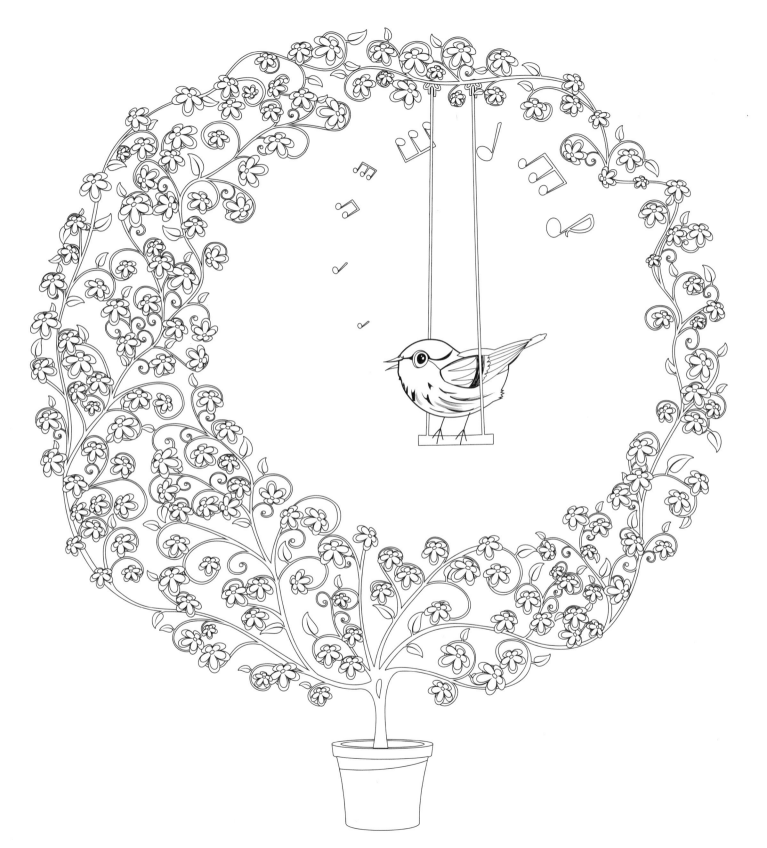

Así os digo que hay gozo delante de los ángeles

de Dios por un pecador que se arrepiente.

—Lucas 15:10

Porque lo has bendecido para siempre;

Llenástelo de alegría con tu rostro.

—Salmo 21:6

AHORA pues, ninguna condenación hay para los que están

en Cristo Jesús, los que no andan conforme a la carne, mas

conforme al espíritu. Porque la ley del Espíritu de vida en

Cristo Jesús me ha librado de la ley del pecado y de la muerte.

—ROMANOS 8:1–2

La paz os dejo, mi paz os doy: no como el mundo la da, yo os la doy.

No se turbe vuestro corazón, ni tenga miedo.

—Juan 14:27

Y he aquí, yo soy contigo, y te guardaré

por donde quiera que fueres.

—Génesis 28:15

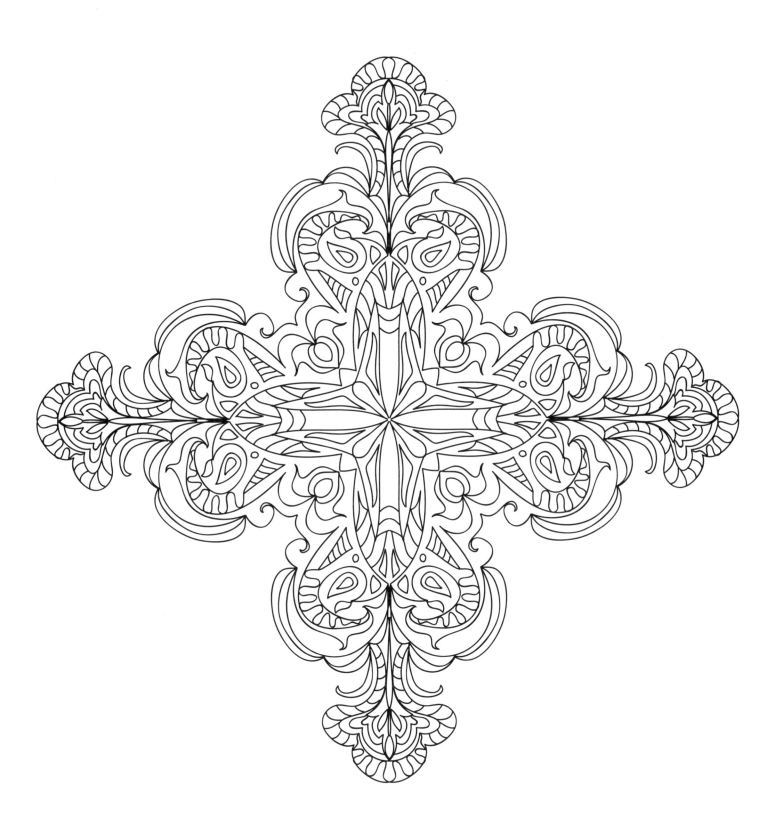

He aquí el tabernáculo de Dios con los hombres, y morará con ellos;

y ellos serán su pueblo, y el mismo Dios será su Dios con ellos.

—APOCALIPSIS 21:3

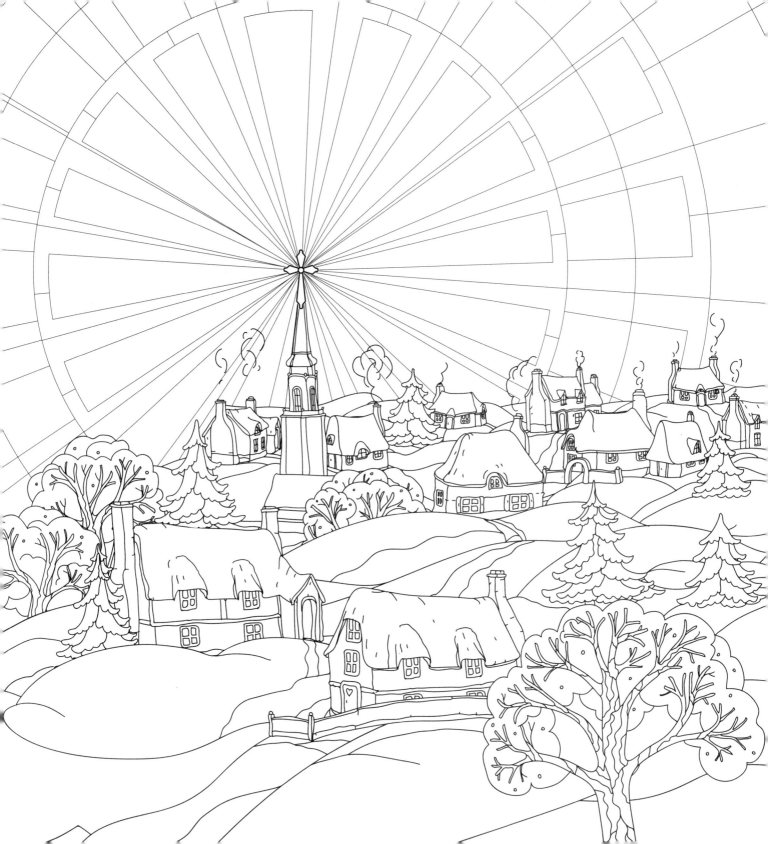

Aunque ande en valle de sombra de muerte,

No temeré mal alguno; porque tú estarás conmigo:

Tu vara y tu cayado me infundirán aliento.

—Salmo 23:4

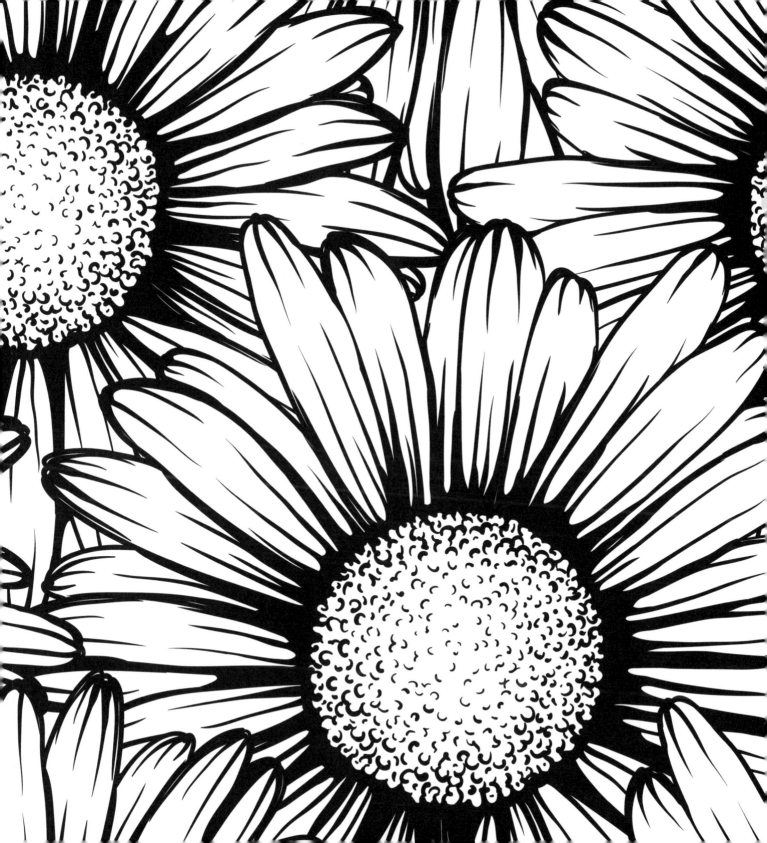

Ciertamente el bien y la misericordia me seguirán todos los días

de mi vida: Y en la casa de Jehová moraré por largos días.

—*Salmo 23:6*

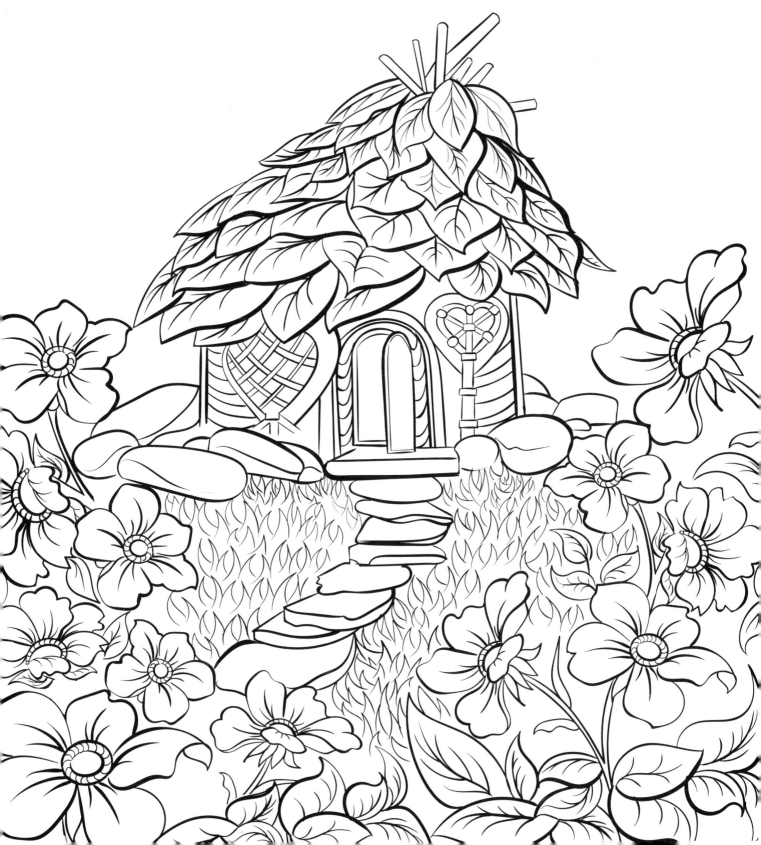

Y he aquí, yo estoy con vosotros todos los días, hasta el fin del mundo.

—MATEO 28:20

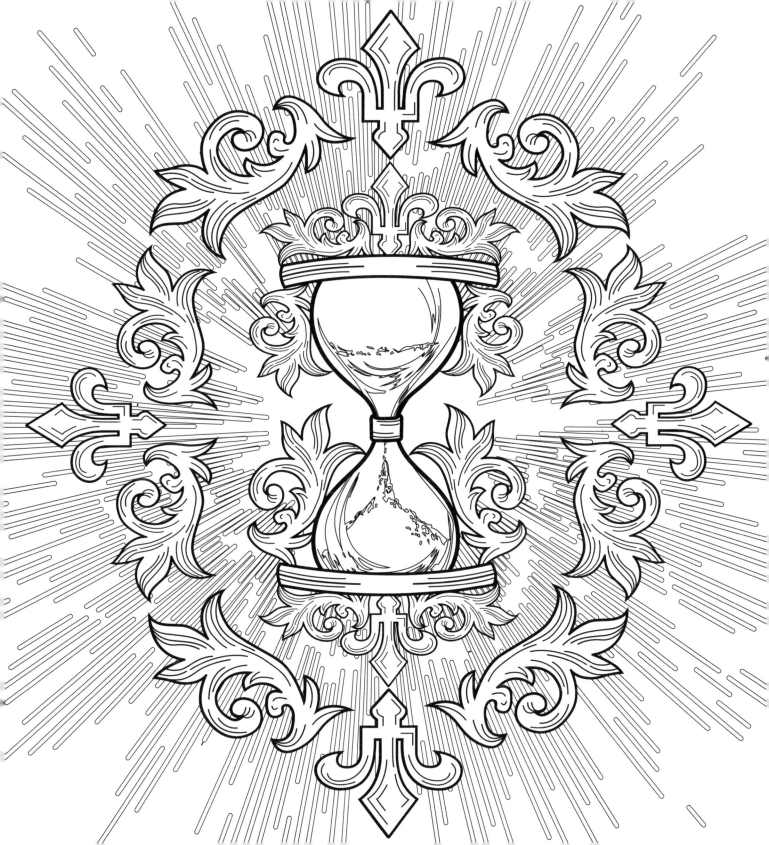

Mas si desde allí buscares a Jehová tu Dios, lo hallarás, si lo buscares de todo tu corazón y de toda tu alma.

—Deuteronomio 4:29

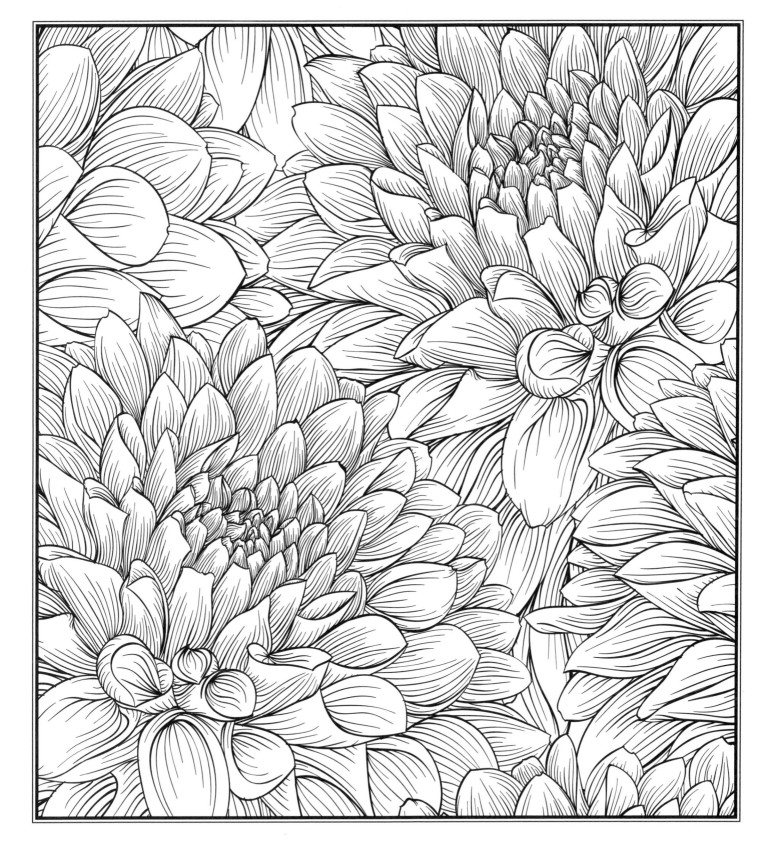

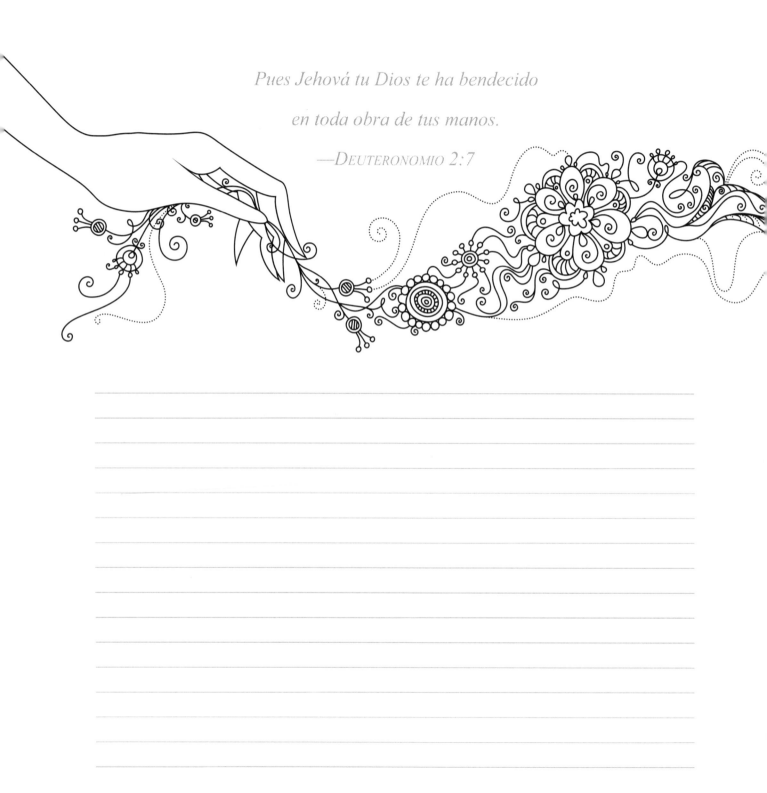

Pues Jehová tu Dios te ha bendecido

en toda obra de tus manos.

—Deuteronomio 2:7

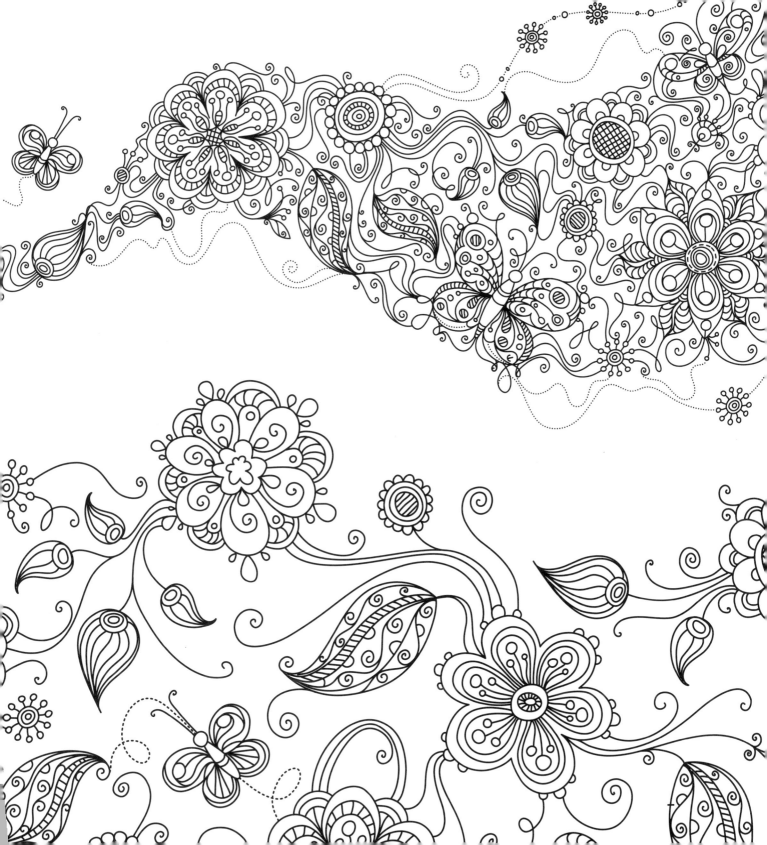

Y Amarás a Jehová tu Dios de todo tu corazón,

y de toda tu alma, y con todo tu poder.

—DEUTERONOMIO 6:5

Y será que, por haber oído estos derechos, y guardado y

puéstolos por obra, Jehová tu Dios guardará contigo el pacto y

la misericordia que juró a tus padres.

—Deuteronomio 7:12

Que Jehová vuestro Dios anda con vosotros, para pelear por

vosotros contra vuestros enemigos, para salvaros.

—DEUTERONOMIO 20:4

No temas ni desmayes, porque Jehová tu Dios será

contigo en donde quiera que fueres.

—Josué 1:9

Sea con nosotros Jehová nuestro Dios, como fue con nuestros

padres; y no nos desampare, ni nos deje.

—1 REYES 8:57

Haz todo lo que está en tu corazón, porque Dios es contigo.

—1 Crónicas 17:2

Anímate y esfuérzate, y ponlo por obra; no temas, ni desmayes,

porque el Dios Jehová, mi Dios, será contigo: él no te dejará,

ni te desamparará, hasta que acabes toda la obra para el

servicio de la casa de Jehová.

—1 CRÓNICAS 28:20

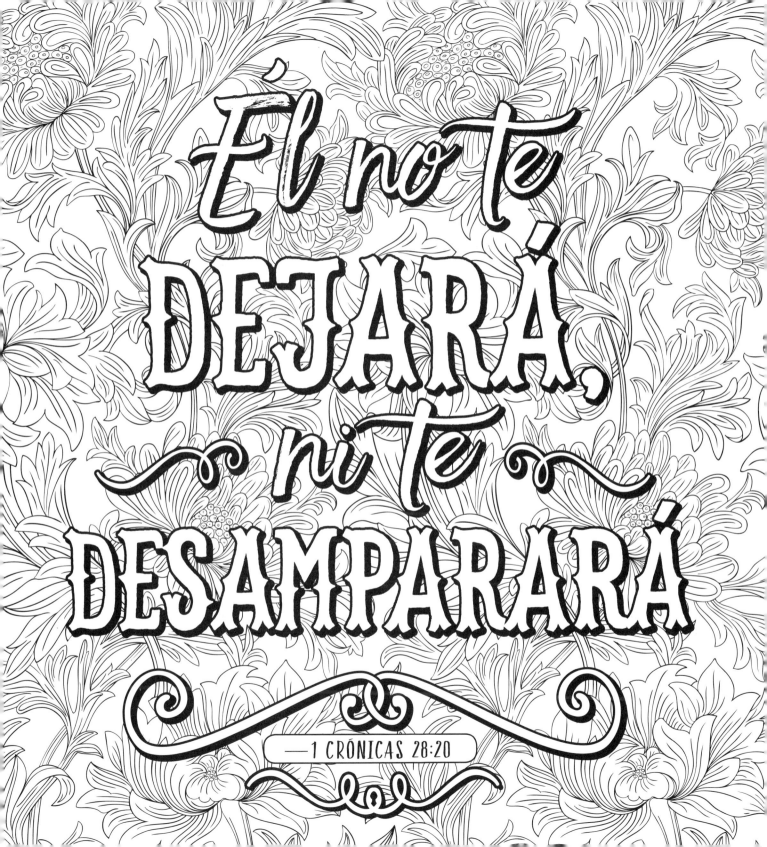

Dios está con la nación de los justos.

—*Salmo* 14:5

Esforzaos y cobrad ánimo; no temáis, ni tengáis miedo de ellos:

que Jehová tu Dios es el que va contigo:

no te dejará ni te desamparará.

—Deuteronomio 31:6

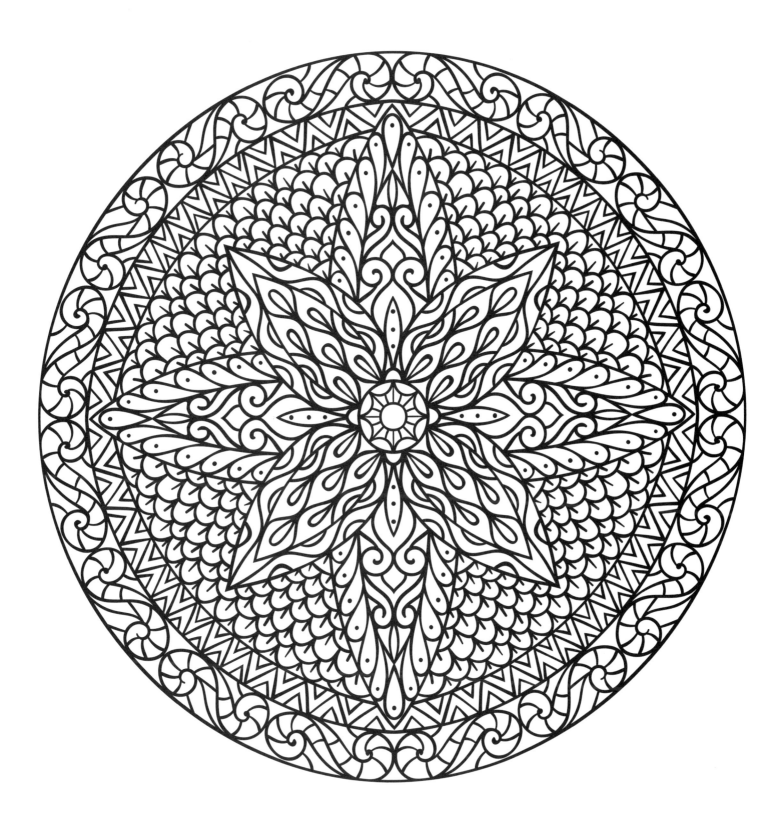

Espera a Dios; porque aun le tengo de

alabar por las saludes de su presencia.

—Salmo 42:5

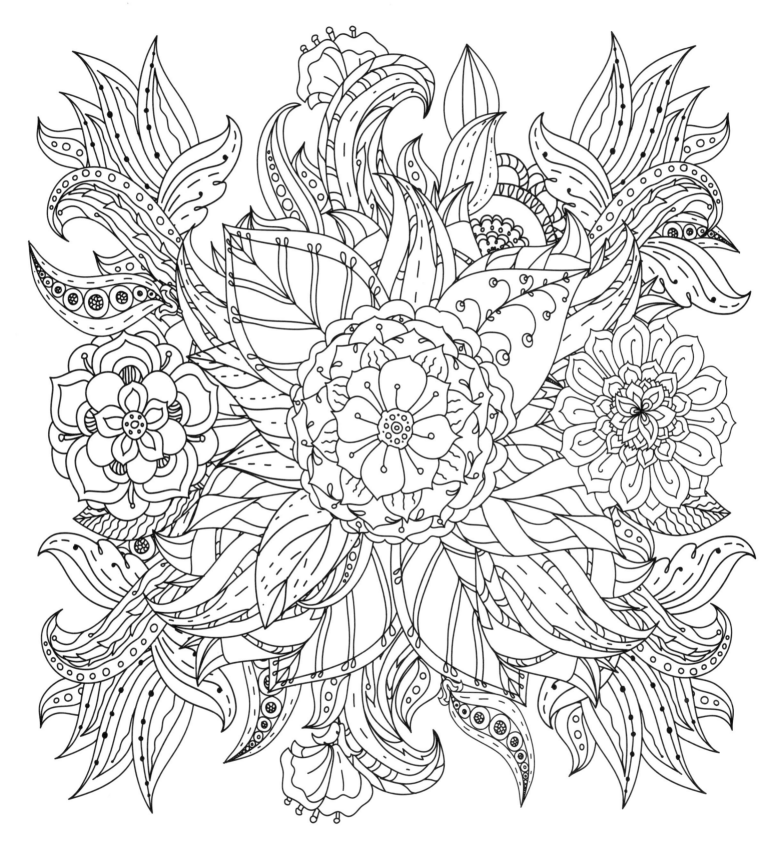

De día mandará Jehová su misericordia, Y de noche su

canción será conmigo, Y oración al Dios de mi vida.

—Salmo 42:8

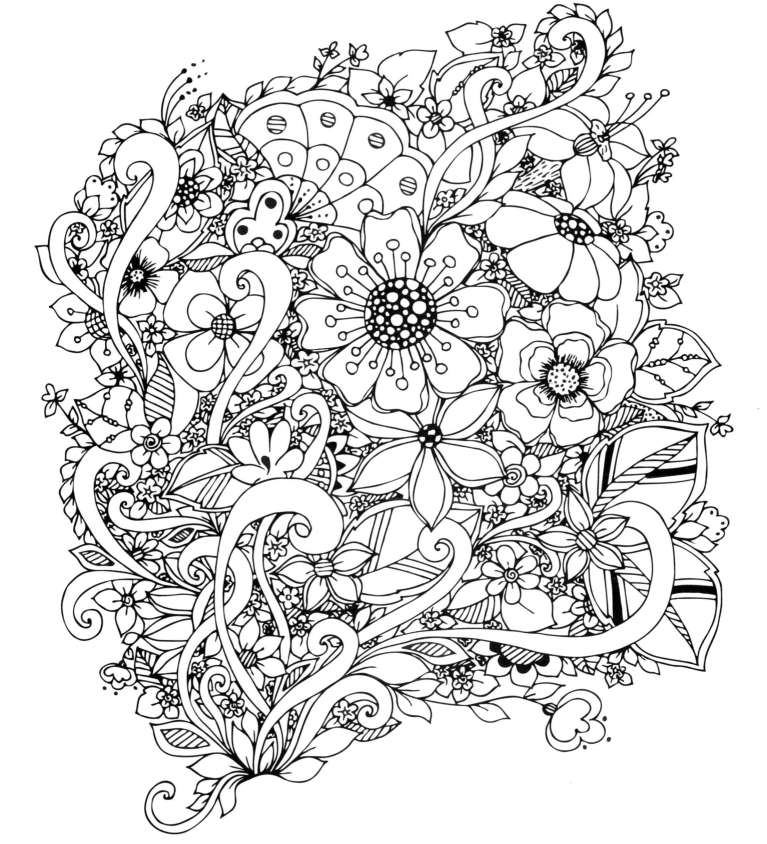

Dios es el que me ayuda;

El Señor es con los que sostienen mi vida.

—*Salmo 54:4*

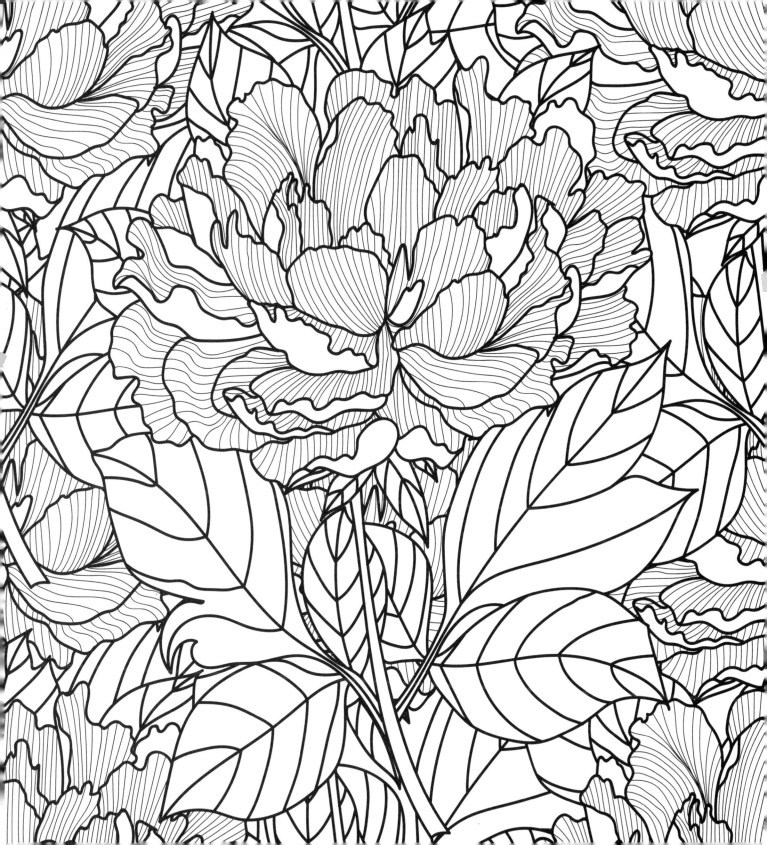

No temas, que yo soy contigo; no desmayes, que yo soy tu

Dios que te esfuerzo: siempre te ayudaré, siempre te

sustentaré con la diestra de mi justicia.

—Isaías 41:10

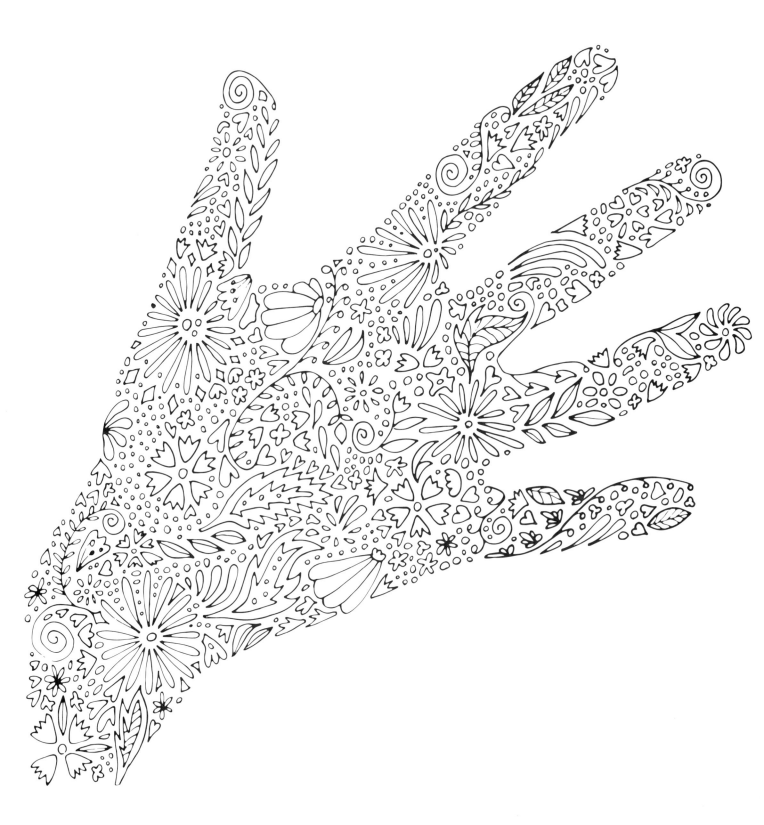

Jehová irá delante de vosotros,

y os congregará el Dios de Israel.

—Isaías 52:12

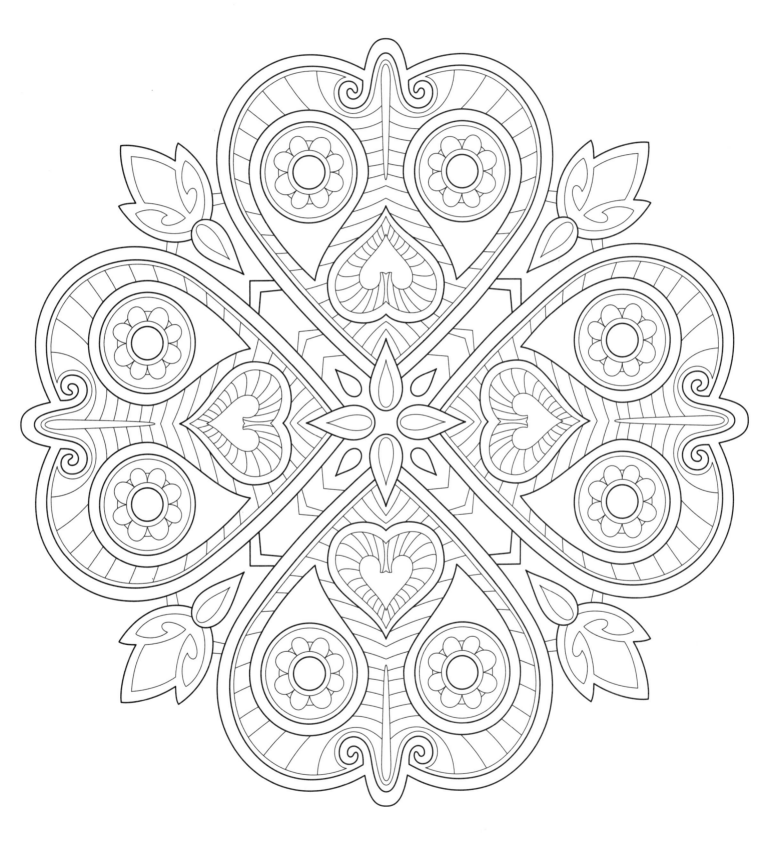

Y les daré corazón para que me conozcan, que yo soy Jehová: y

me serán por pueblo, y yo les seré a ellos por Dios;

porque se volverán a mí de todo su corazón.

—*Jeremías 24:7*

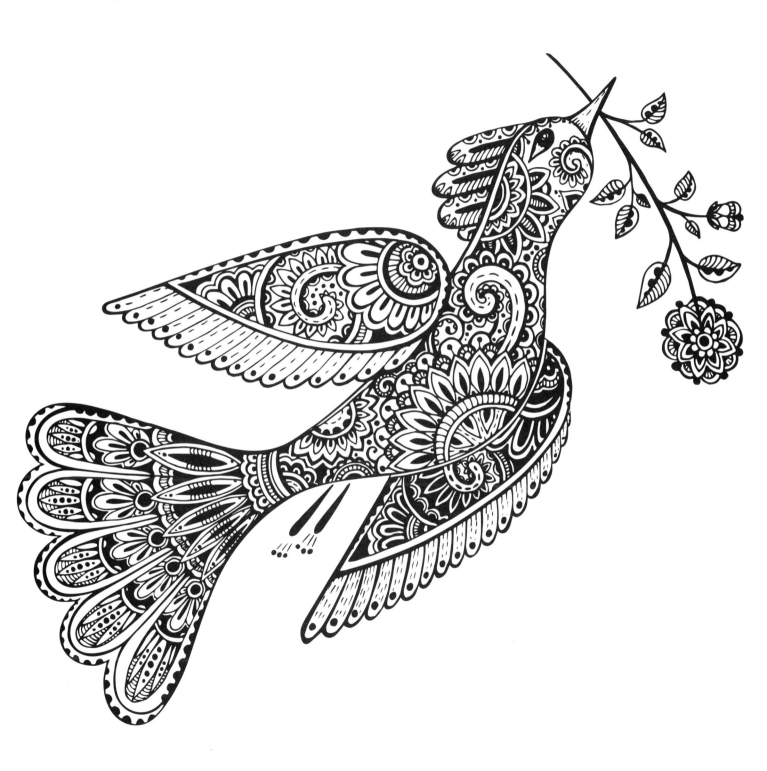

Y sabrán que yo su Dios Jehová soy con ellos, y ellos son mi

pueblo, la casa de Israel, dice el Señor Jehová.

—Ezequiel 34:30

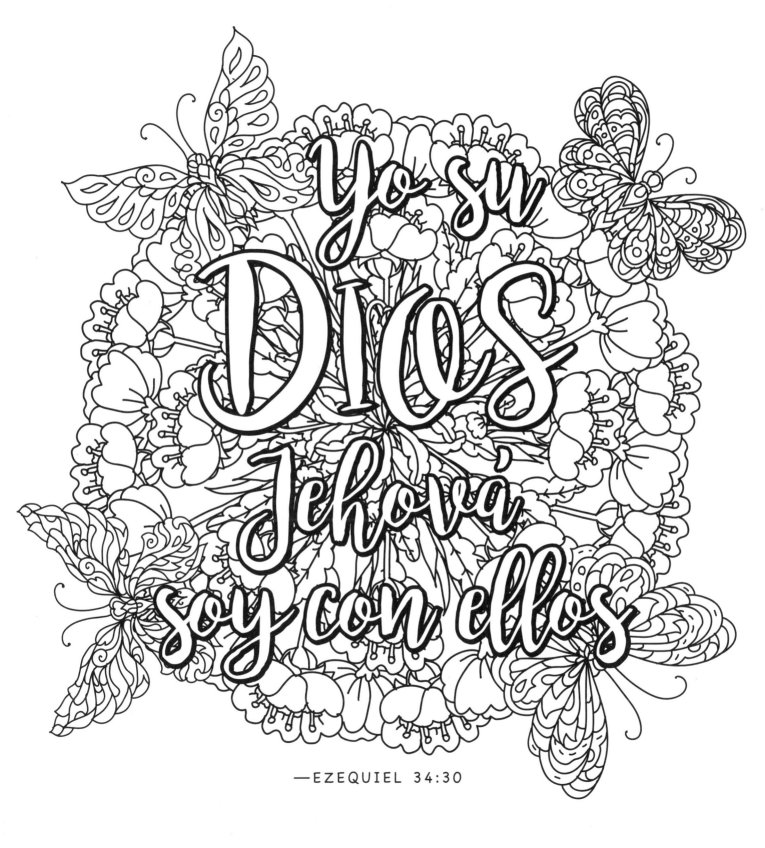

Yo su Dios Jehová soy con ellos

—EZEQUIEL 34:30

Amarás al Señor tu Dios de todo tu corazón,

y de toda tu alma, y de toda tu mente.

—MATEO 22:37

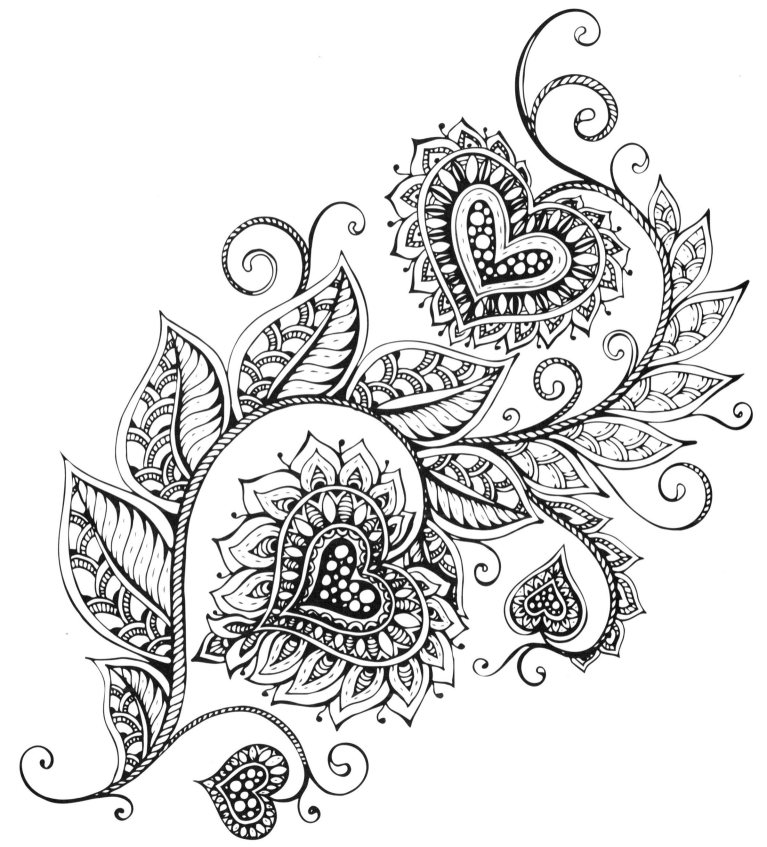

Porque todas las cosas son posibles para Dios.

—MARCOS 10:27

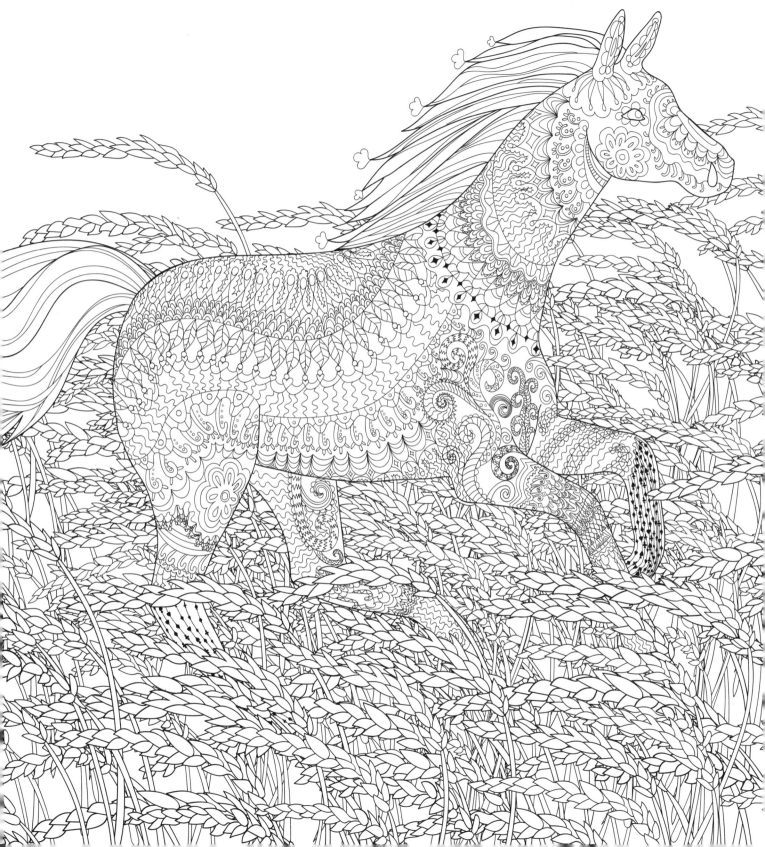

El cual, como llegó, y vió la gracia de Dios, regocijóse; y exhortó

a todos a que permaneciesen en el propósito del corazón en el Señor.

—HECHOS 11:23

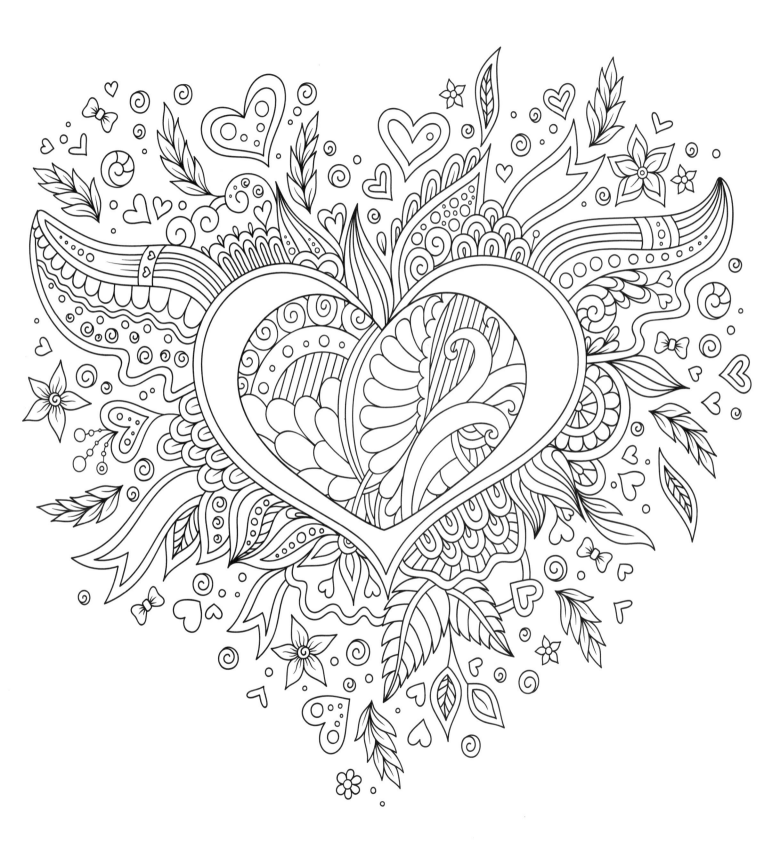

Cada uno, hermanos, en lo que es llamado,

en esto se quede para con Dios.

—1 Corintios 7:24

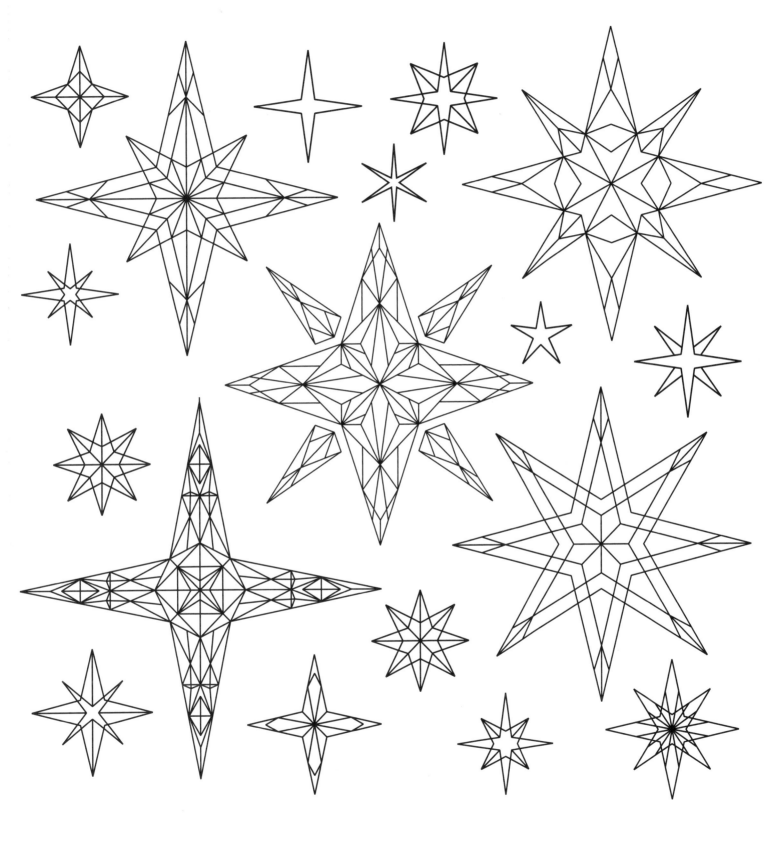

No os ha tomado tentación, sino humana: mas fiel es Dios, que no os dejará ser tentados más de lo que podéis llevar; antes dará también juntamente con la tentación la salida, para que podáis aguantar.

—1 Corintios 10:13

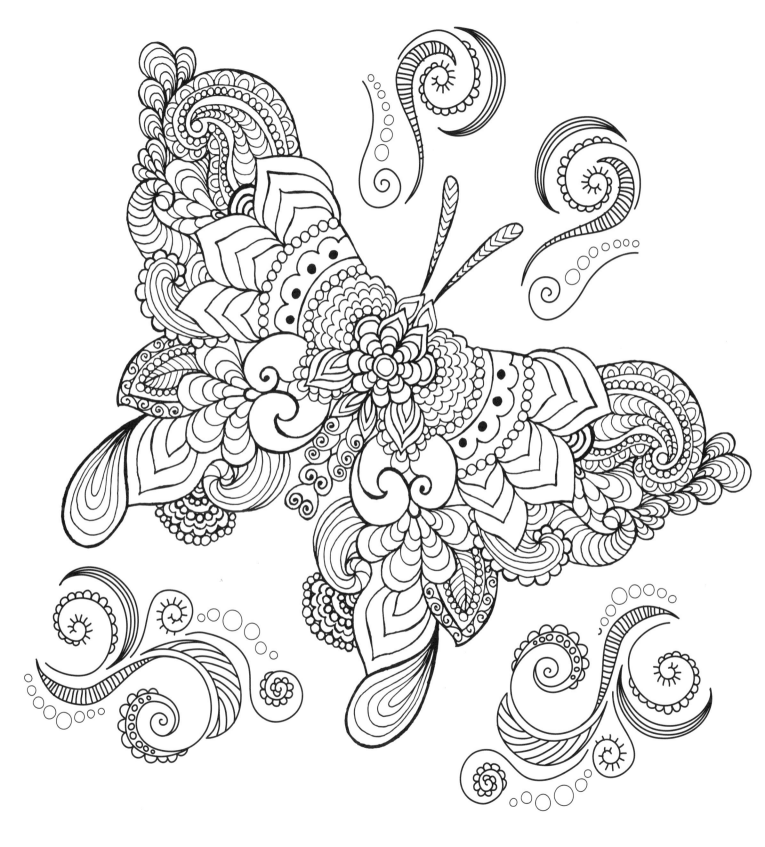

Empero Dios, que es rico en misericordia, por su mucho amor

con que nos amó, aun estando nosotros muertos en pecados,

nos dió vida juntamente con Cristo.

—*Efesios 2:4–5*

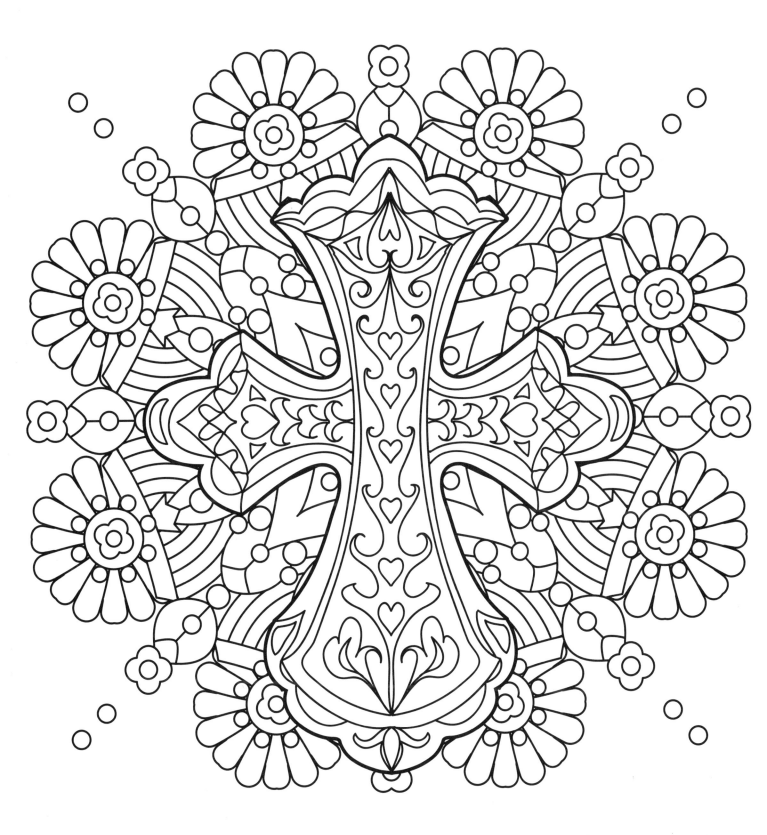

Lo que aprendisteis y recibisteis y oísteis y visteis en mí,

esto haced; y el Dios de paz será con vosotros.

—FILIPENSES 4:9

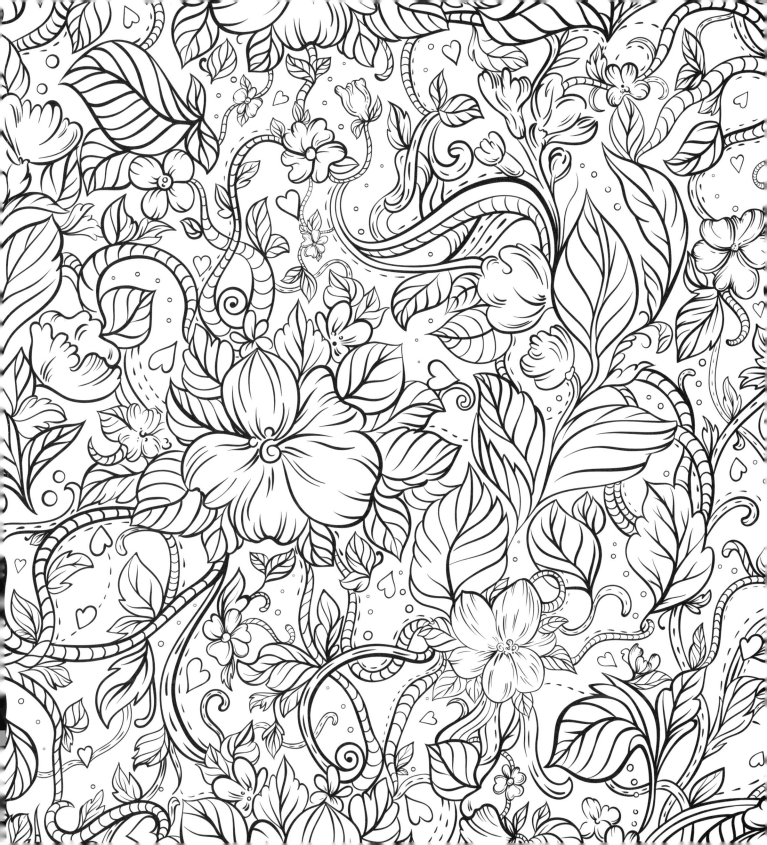

Y de hacer bien y de la comunicación no os olvidéis:

porque de tales sacrificios se agrada Dios.

—Hebreos 13:16

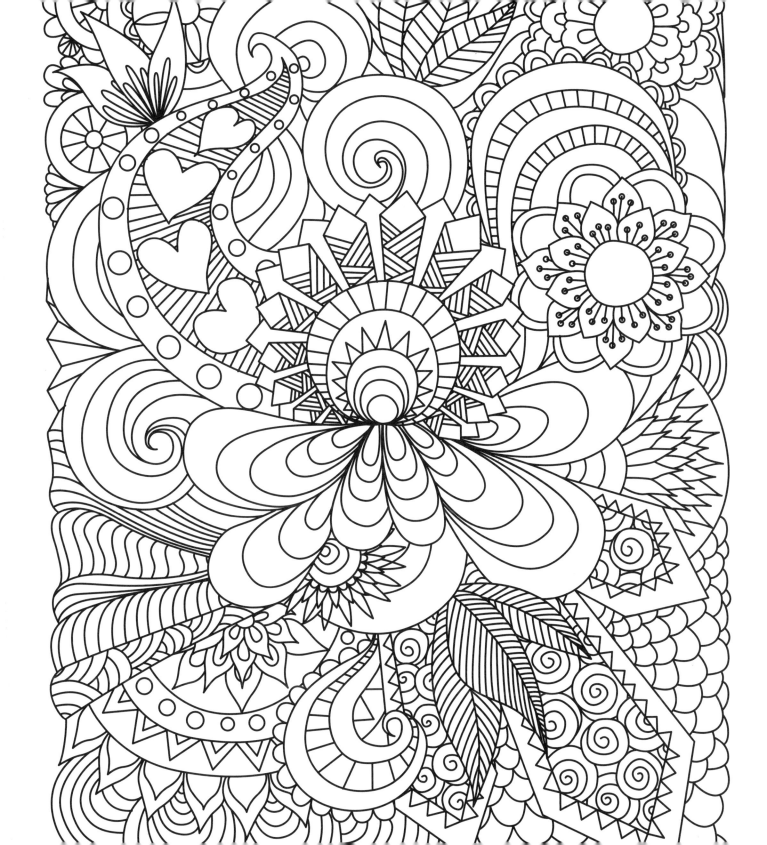

Y si alguno de vosotros tiene falta de sabiduría, demándela a Dios,

el cual da a todos abundantemente, y no zahiere; y le será dada.

—SANTIAGO 1:5

Sea con vosotros gracia, misericordia, y paz de Dios Padre,

y del Señor Jesucristo, Hijo del Padre, en verdad y en amor.

—2 Juan 1:3

Justicia y juicio son el asiento de tu trono:

Misericordia y verdad van delante de tu rostro.

—Salmo 89:14

Buscad a Jehová, y su fortaleza: Buscad siempre su rostro.

—Salmo 105:4

Buscad a JEHOVA y su FORTALEZA

—SALMO 105:4

Ahora pues, Padre, glorifícame tú cerca de ti mismo con aquella

gloria que tuve cerca de ti antes que el mundo fuese.

—JUAN 17:5

Y en la fe de su nombre, a éste que vosotros veis y conocéis,

ha confirmado su nombre: y la fe que por Él es, ha dado a este

esta completa sanidad en presencia de todos vosotros.

—Hechos 3:16

Buscad lo bueno, y no lo malo, para que viváis; porque así

Jehová Dios de los ejércitos será con vosotros, como decís.

—Amos 5:14

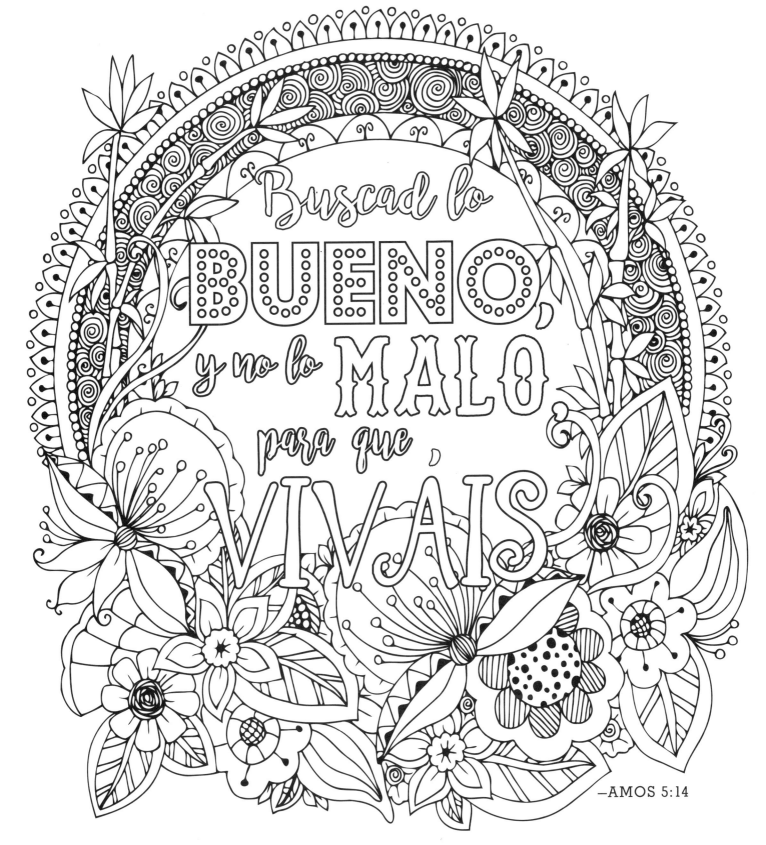

Buscad lo BUENO, y no lo MALO para que VIVÁIS

—AMOS 5:14

La mayoría de los productos de Casa Creación están disponibles a un
precio con descuento en cantidades de mayoreo para promociones de ventas,
ofertas especiales, levantar fondos y atender necesidades educativas. Para más
información, escriba a Casa Creación, 600 Rinehart Road, Lake Mary, Florida,
32746; o llame al teléfono (407) 333-7117 en Estados Unidos.

En su presencia por Passio
Publicado por Casa Creación
Una compañía de Charisma Media
600 Rinehart Road
Lake Mary, Florida 32746
www.casacreacion.com

El texto bíblico ha sido tomado de la versión Reina-Valera 1909 (RVA).
Dominio público.

Director de Diseño y diseño de la portada: Justin Evans
Diseño interior: Justin Evans, Lisa Rae McClure, Vincent Pirozzi

Ilustraciones: Getty Images / Depositphotos

Primera edición

ISBN: 978-1-62999-018-7

16 17 18 19 20 — 987654321

Impreso en los Estados Unidos de América